為什麼要去倫敦?因為去讀書!讀什麼書?讀英語課程。這,一點兒都不值得被寫出來。因為非常不榮譽。這只證明,我的英語很爛。你看,大家都知道了!

由於以上這一點—「很爛的英語能力」,而引發了以下許多更不榮譽、或者不名譽事件。唉!

雖然有一些錢可以出國唸書,但是沒有很多,所以,我訂了馬來西亞航空公司的機票,它幾乎比其他的機票少了9000元,只是必須花比較多的時間轉機。也就是說,我得在吉隆坡機場耗上11個小時,等待直飛London的飛機,而且旅行社告訴我,馬航會為旅客準備HOTEL讓候機的我們休息,貪小便宜的我,認為自己非常聰明,『不但省9000元,又可以免費住飯店,實在太好了』於是就登上飛機。一下就到了吉隆坡。

我帶著愉快的心情,很快地,喝完果汁.吃完飛機餐,隨便睡走向出口。拜託座位旁一位熱心的新加坡女孩(如很會說中文和英文)

「馬航為旅客準備的櫃檯!」雖然不太能懂他們的對話,但,我記於是我開始了一連串的詢問。(新加坡女孩

你知道嗎?如果聽力很差,而整個機場煩地與你對話,那種恐怖的感覺,有如英文行不通,我開始打電話回台灣,亞的錢,如何投幣?用信用卡?那麼,打對方付費的電話好了,怎麼打?號碼?慌張、形跡亦可疑,終於引來一位身著印度裝然後,我又花了很多錢,打越洋電話詢問,結果開更複雜的詢問,有如探索著生命中最奧秘的

非常遺憾的,我所遇到的所有馬來西亞人,全部phone?他們手指的方向,怎麼找也找不到電話會告訴我必須到樓上7號出口,7號出口會告訴我先到6號櫃檯,然後我又到6號櫃檯,服服務人員3點半都在樓上,樓下走來走去,還走進機場清潔

THEN,(尚未Finally)到了機場對面的房間從130元美金降到102元美金,於是進去頭髮都洗了。

CHECK OUT 時,毫無體力 毫無自信的我,拿出信用卡那位先生下班了!完全沒有掙扎能力的我,乘搭上了深夜的飛機,我用一條毯子包住頭,看見天空的任何一部分,飛機穿過雲層,而此刻充滿恐懼的倫敦。

5月底,在倫敦,天氣晴.雨
多風.多雲

飯店要如何進入?」結果服務員說:「去問能讀出,他們眼中透露著不祥的訊息。去轉她的飛機了。)

的工作人員都帶著他們本國的腔調,一個5歲的小孩,在百貨公司裡找不到女但是,電話怎麼打呢?電話在哪裡?沒有馬怎麼用?從吉隆坡打回台灣,區域碼,美於是,我的信用卡,東刷西刷,左刷右刷,重鼻子上有一顆亮晶晶東西的女士前來幫忙。是 —『NO』,沒有飯店。 接下來,便展一切。

都告訴我錯誤的訊息,比如:Where is tele-或者有人告訴我要到樓下6號櫃檯,6號櫃檯要到樓下OFFICE填表格,樓下OFFICE說,你要說,到樓上蓋一個章………反正我從12點到人員的休息室。

飯店,和他們討價還價之後,終於把一個睡了一覺。因為很貴,所以洗了一個澡,連頭

不幸的事繼續發生,原來算我102美金的乖乖地付了130美金,離開了吉隆坡。

用一條毯子蓋住身體.我所坐的位置,不能不穩定地震動,直飛向那我原來充滿希望

坐飛機到倫敦

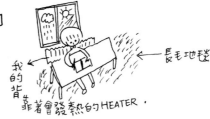

我的背 ← → 長毛地毯
靠著會發熱的HEATER.

Hi，這裡是新版的前言：

過了這麼久還有機會重新出版自己第一本生澀的漫畫，只有感恩了。我一直是不規律的創作者、各種雜業工作者，這些年來沒有認真看待自己是一個作家的角色，卻被大田的培園邀稿了二十年。從很年輕到今天，培園還是把我當成一個充滿可能性的創作者，希望我再度創作短篇形式的漫畫。可惜我是一個身分與時間永遠被外界糾纏的人，一開始總是為了賺錢必須接案子無暇創作，後來變成媽媽必須照顧家庭就更無心力面對自己的作品。這麼多年來，我一直回不到當初《姊姊日記》裡那樣優遊自在的身分，年輕女性那種輕巧不具重量感對成熟的疑惑與追求，那個階段已經過去。我一方面覺得自己不可能再畫出四格漫畫，一方面又覺得自己似乎還不夠努力，等到時間與心情有空了，或許我可以……所以也沒真正拒絕培園的邀請。

就這樣，培園一直記著這件事有二十年，最後她說：不然我可以重新出版妳的《姊姊日記》嗎？啊！二十年了，我也應該娶她了！所以一口答應，好。

回顧創作《姊姊日記》起始的心路歷程。
以下是我自己出的題目，我自己回答。

Q： 那時候為什麼從一個寫企劃案、寫廣告詞的文案跑去畫漫畫？

因為我辭職了。

辭職的原因是進入社會工作十年後，自己仍舊不知道自己該做什麼？其實我每年都辭職去做一項新的工作，當時的我想找一個更有意義、更能安身立命全力以赴的工作目標，但是不管我嘗試什麼，很快地又被打回原形，還是回到跟文案、音樂、影像有關的唱片業。年輕的我不知道自己有一種多重媒介創作的特質──我在寫廣告文案之前要先畫出版面設計圖，在音樂影片討論前我會不斷地寫字來構築畫面的想像，文字、音樂、影像三者是同時存在我創作的基礎上。當時什麼都摸不清楚，對工作總有格格不入的感覺，對「自我」到底是什麼模樣？我能夠做什麼？有一種想積極探索又感到悲傷的情緒。好像這個社會沒有適合我的地方。

辭職的時候，經濟上有壓力的我會馬上去做一項新的工作，我什麼都能做，也願意做，每做一項新的工作就摸到更多自己的特質，但是生命狀態仍舊混亂。沒有人能指點我該怎麼做，如果有人來指點我，都是我無法由衷接受的意見，太守舊，太框架，聽完總是沮喪。

當初畫了漫畫，也只是因為有一個比賽剛好在我辭職的階段，試試看吧？反正我自知畫得不好，被淘汰也不覺得有什麼大不了。沒有得失心的時候，就可以亂做，隨興，隨真正的感覺去做。現實上，如果被選上了有獎金，沒有工作的我需要賺點錢，就當作練習，也當作找一個賺錢的機會。

Q：主題為何訂名為「姊姊日記」？

　　過去在寫文案的時候，都是以商品為主，市場的喜好、業主的意見都要考慮，加上我經常寫歌手專輯的文案，寫專輯文字時我必須變成歌手的性格，或是我假想一個理想的歌手會怎麼呈現。每次在寫文案時，一直感覺我在勉強自己創造一個假象，但這個假象中又有一些真實，真實裡其實混合了我自己。每次做完一個案子，就像從牢籠中放出來，一種自由的感覺。「啊～～我終於是我自己了。」所以每做完一個案子就會非常雀躍，開心得不得了！

　　當年參加《High 雜誌月刊》創刊的漫畫比賽，我選擇了四格漫畫的項目，因為它比較簡單。四格，一格一句話，一個意象，一個感受，這樣就差不多可以完成了。我有一堆寫一半的歌詞，一堆不成文案的隻字片語，不如拿來利用！那些不完整的創作加上圖像可以使它完整化。主要是我有廢物利用的節儉性格，寫文案的人堆在一旁的小語小詞很多，釘釘補補，或許可以變成什麼？而這些不完整都是當初我自己內在不完整的一部分，我想拼湊這些零碎的感受。

　　比賽必須交出二十則，我一下子就做完了。當初還必須做在方眼紙上、貼網點並且覆蓋描圖紙，一則一則處理完善叫做完稿，我是邊做邊學的。

　　完稿之後才開始想主題。

　　都是自己零碎的感受，應該取什麼名字呢？那就像是日記中被翻開的一頁，誰的日記？當然就是阿姊的，我弟弟妹妹都叫我阿姊，那就把這份比賽的漫畫叫做「姊姊日記」吧！很個人的創作，給想看的人來翻閱。

　　從此，日記一詞就一直跟著我。不是刻意的，但「日記」形式的創作似乎就這樣跟我連在一起了。

Q : 妳的創作很隨意，不太受形式限制，可以談談為什麼發展出這樣的路線？

　　曾經有一次離職是打定主意認真想創作的。辭職後搬到淡水住在半山腰的公寓裡。但我其實不知道自己要創作什麼。寫詩？寫小說？喔喔不行，我達不到自認為好的程度。不然畫圖？畫漫畫？嗯嗯也不行，一個立體的房子、不同視角的人體我畫不出來。像這樣的我想創作，是不是有點可笑？

　　當初的社會裡，人人對創作的認定比較單純，如果是寫文字就是文學，畫圖就是美術，我不是一個專精於一項技藝的人，非中文系也非美術系，所以每一項都做不起來。二十年前的我並不懂原來自己只是利用圖像與文字來表達頭腦裡的想法和心裡的感受，我正在體驗一個叫做自我的東西，我不知道。創作是一個讓我向自己內掘的督促者，我想挖，但不知道會挖出什麼？

　　「想創作到底是一種發自內心的欲望？還是眼高手低的妄想？」住在半山腰的淡水過著貧窮日子的我每天都質疑自己到底要做什麼？最後還是週週下山與凡塵俗事打交道，接了唱片工作回家寫文案。二十年前的社會，不太有框架外的可能性，而我雖是個乖巧懂事的大姊，但我知道自己一直是在框架外遊走的人，每次填表格都猶豫萬分，甚至女性雜誌中給人消遣的性格分類圖表要走「是」「否」我都走不下去。因為我的感覺都在是否之外。

　　《姊姊日記》出版之後，我也像剛出版自己新書的人一樣，馬上走訪書店看看自己的書到底被擺在哪裡？結果不是放在少年漫畫類就是兒童類。

　　我感到很無奈，因為我知道自己的書也不能被放在文學類或是財經教育類，不是手作 DIY 也不是食譜或是室內裝潢。我的創作是一種不知道如何命名的種類。

　　後來才逐漸有「圖文書」被分出來。

Q： 妳的作品都從生活而來，會不會覺得自己被看穿了？會不會失去隱私？

　　雖然在創作的領域已經二十年，但我的企圖心一直很小（應該是從未考慮過企圖什麼），直到這幾年好不容易才接受自己被別人稱為「作家」，因為回頭一看，把我的書疊疊樂一下，應該快要到腰部了，如果一直說自己不算個作家，那就顯得太矯情。社會不斷地活潑化，成為作家並不難。創作形式如今多變且有趣，二十年來不管是被後天經驗所訓練或是我本性上的特質，寫自我成長、生活是我覺得最有熱情的一件事。

　　既然是我維持最長久的熱情，被看穿了也是應該。我所描述的生活如果被看到什麼隱私也是無所謂的。但不是什麼隱私都會說出來，這個分寸守得恰當就不會變成瑣碎的生活販賣。其實我在創作中提到的各種生活感受也是每個人心中的隱私，你不好意思公開，我來講。比如女廁的使用方式，每個女人都經歷過，但你不好意思說，我就來說。

　　其實，任何創作對作者來說都是非常赤裸的，感受不夠真實的時候，讀者也能看出虛偽。一件作品能被看穿，然後被認同，對創作者是一種讚美。

Q: 《姊姊日記》作為妳個人創作的開端，妳對這本書帶著什麼樣的感情？

　　每次書出版之後，我常不敢看。要放很久不小心翻閱了才會打開。我很怕自己會太嚴格去看自己的作品。

　　「天啊！妳這樣也敢出書。」我很怕自己會對自己說出這種話。

　　記得出版後再度翻閱《姊姊日記》是好幾年後。我把塑膠封套劃開，一頁一頁閱讀……嗯嗯，滿好的嘛！是有意思的。那時候怎麼會畫出這些漫畫呢？

　　我在意的問題比如畫得好不好？字寫得好看不好看？文字有沒有意義等等，其實跟著一則一則漫畫裡姊姊的情緒反應，都丟開了。

　　一樣是畫得不好且文字歪扭，短文過於私人叨唸不具任何意義，這本漫畫，不好的地方還是不好，不會因為過一段時間時再看它而變好，但我就是喜歡漫畫中的姊姊，就是喜歡，她就是我，我們就這樣混過了青春，成為今天的自己。

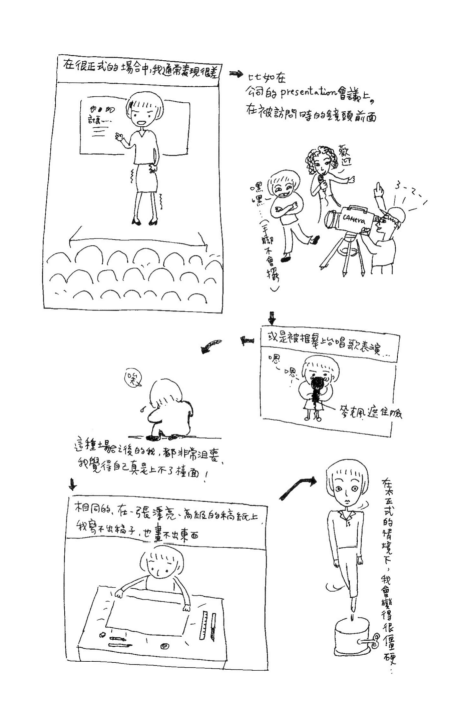

我覺得自己比較好的東西，都在不自覺的狀況下產生...

一次棒

TV

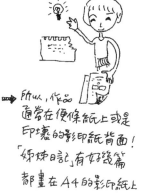

所以，作品通常在便條紙上或是印壞的影印紙背面！「姊妹日記」有好幾篇都畫在A4的影印紙上

漫畫這種感覺上不很正式的東西，恰恰好符合我這種不上道的人，表達自己的

想法！

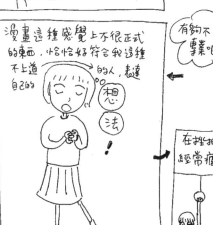

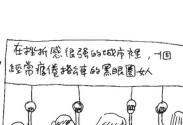

有夠不專業吧！

在挫折感很強的城市裡，一個經常疲倦搭公車的黑眼圈女人

能藉著漫畫發言，也會偷偷地高興！

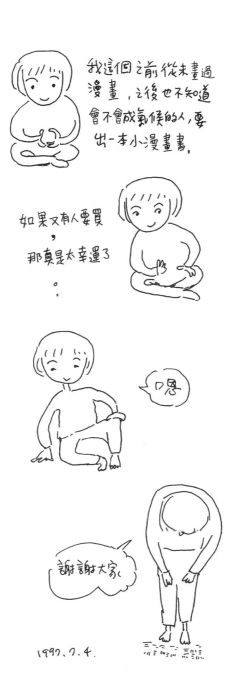

我這個之前從未畫過漫畫，之後也不知道會不會成氣候的人，要出一本小漫畫書。

如果又有人要買，那真是太幸運了。

嗯

謝謝大家

1997.7.4.

坐在書桌前的姊姊

從我2歲開始，就已經是姊姊了。
我是當姊姊長大的。
前面沒有可學習的模樣，所以，我是我自己的實驗品。

國中的時候，我唸女生學校（在台南），書讀得不太高明
最喜歡的事只有練合唱團，和下課時間同學聚在一起批評
老師。回家後我經常坐在書桌前，卻很少把書讀好，
同學，不是在看合唱譜；唱出首調唱名，就是在課本
每一頁的邊緣空白部分畫上連續圖案，（以便在上課無聊
時，可以看「卡通」），有時候割橡皮擦，有時候照鏡子
有時候寫詩，如果翻開教科書，一定同時打開收音機
聽廣播……

看似迷糊的國中生涯，我的心裡卻非常清楚兩件事。
第1，我一定不適合唸高中，因為我一定考不上大學
第2，人生如果有一種工作，內容是坐在書桌前「ㄆㄧㄣ ㄆㄤ」（註）
一定非常適合我。

（註）「ㄆㄧㄣ ㄆㄤ」是台語，我的媽媽常常唸我在書桌前
不知道在做什麼所使用的形容詞。可直譯為「弄孔
弄縫」，解釋為「東搞西搞」。

新版補充：
弄孔弄縫較正確的寫法應該是pìnn-khang pìnn-phāng變空變縫：
意指搞鬼、耍花招，充滿鬼心機的東弄西弄不知道在做什麼。

後來，我果然完成了第一項 我國中時 非常清楚的
第一件事。一直到現在，《姊姊日記》開始後，
我發現，坐在書桌前的感覺，又再度回到國中
時代的我 ———— 「ㄅㄛ ㄅㄛ」，答對了。
就是這種感覺。

我是我自己的實驗品，姊姊日記是實驗報告，
謝謝你們參考這份報告，並且幫助我「平反」
我那經常被責備的國中生涯。

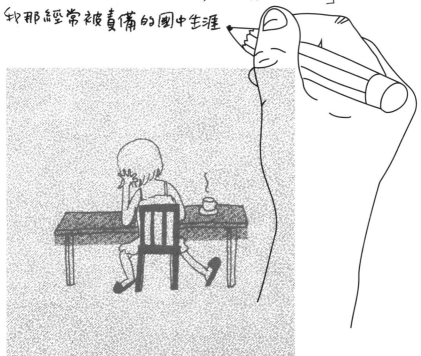

姊姊日記

沒有什麼聲音，

也不需要什麼能源，

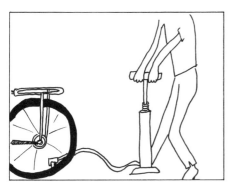

並且可以說沒有汙染，

這種角色，通常也沒有地位……

有一個咖啡壺，找不到地方可以放。

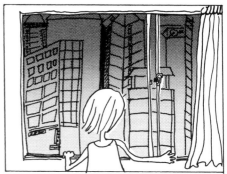

有一扇窗戶，看不見天空。

有一個愛人，不肯定和他會如何。

嗯！

姊姊日記

好心的成熟男人對年輕女生說：

「不要隨便辭職，

資本主義社會講究『累積』，

經常換工作的人容易被淘汰出局。」

每到一個新的公司上班，就會買一個新的茶杯……

不知該做什麼時，就去倒茶；

不知如何發言時，就喝茶；

離職時，就帶回家。

姊姊日記

突然，忘記這張卡的號碼！

連續三次都不對！

有一種被人懷疑的沮喪感……

擁有第一張信用卡的時候，一直在練習
簽名，

慎重地將名字簽在卡背上。因為太慎重而
不像自己的筆跡。

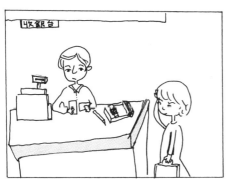

所以，刷卡時收銀小姐比對筆跡，

都有一種緊張的感覺。

姊姊日記

有個朋友住在山的上面、

有個朋友住在海的旁邊，

我住在公寓四樓，偶爾收到
他們的信。

就好像也住在山和海的附近。

下班後，她約她又約他然後也約她……

大家聚在一起，去吃麻辣鍋。

喜歡這種食物，是因為……

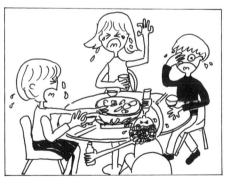

可以把朋友們聚在一起受苦！

姊姊日記

可以自己選擇床單的顏色和質料，

可以自己選擇吃麵或吃飯，

可以自己決定接或不接電話，

可以完全照自己的意思是寂寞的權利。

每次搬家，就把沒有用的東西丟掉；

每次搬家，就把前任男友的信件丟掉；

一再檢查自己的行李，愈輕愈好！

最容易搬家的狀態，也就是最自由的狀態。

姊姊日記

家裡的遙控器只要超過五個，

難免用冷氣機的去開電視，

或是拿無線電話去關音響。

好像每天都在玩「連連看」的遊戲。

對灰塵過敏、

對蝦子過敏、

對曾經愛的人也過敏，

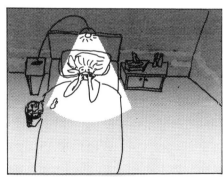

沒有免疫力，無法治療。

姊姊日記

練習不用腦子想事情……

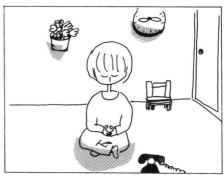

讓手是手、

讓腳是腳、

讓我是我。

電視有電視的聲音；

洗衣機有洗衣機的聲音；

時鐘有時鐘的聲音；

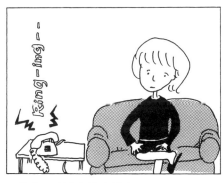

一個人，應該有什麼聲音……

姊姊日記

看電影時，總是在別人笑完之後才大笑。

因此，懷疑自己觀察力有問題。

尤其是，當報紙上的名人們在記者會上哭的時候……

也會忍不住地笑出來……

並不趕時間，

也沒有一定要去的地方。

經常走在人群中，

不知道自己在忙什麼！

姊姊日記

一年到底，書店裡有很多新的年度筆記本，

大家都充滿希望地挑選著，

種類繁多、眼花撩亂、使人疑惑。

新的一年該選用哪一種來生活？

在路上，撿到鳳凰花瓣⋯⋯

可以做一隻蝴蝶；

撿到欖仁樹的葉子⋯⋯

可以帶回去煮茶。

23

姊姊日記

最後，決定用這一本簿子來記錄明年。

每一頁都已經印好格子，只要填上日期，後面還有格言砥礪。

一本只要七塊錢，感覺非常熟悉……

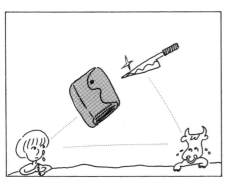

用牛的皮製作的筆記本，使用時都會有罪惡感；

硬厚封面的記事本，像一整年都扛著一塊磚頭。

凡是喜歡的，都很貴！

每一本空白的記事本，似乎都在預告明年的艱難。

姊姊日記

把燈光調暗一點，

音樂開大聲一點，

準備好水果，

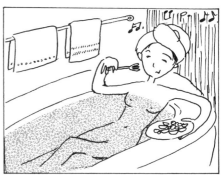

在浴室招待自己！

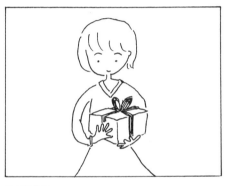

收到禮物，

很高興，

很期待，

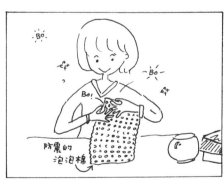

裡面裝有自己喜歡的東西！

姊姊日記

逛街的時候，只要有人發傳單，就把它收下來。

希望發傳單的人可以早點回去休息，

至於傳單，就在吃飯時用來裝魚骨頭。

不敢拒絕人家，

也不敢要求別人。

有這種個性，

連自己都很討厭！

姊姊日記

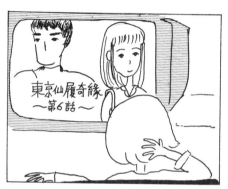

「到底高木先生是不是真心愛雪子？」

「雪子，快，勇敢地說出來吧！」

每天晚上，總是要在電視機前，

傷心一次！

漸漸地，每一個人都有一個專屬的
號碼。

號碼一旦被通緝，就乖乖就範。

看起來愈神氣的人，

愈遵守這個規則。

姊姊日記

收容他吧！

把衣櫥分他一半、

把床位分他一半、

把房租也分他一半！

拿來！

這個世界，為什麼不能和平？

只要有人侵犯了某人，就要對方亡。

這樣的事情，

一直在發生。

姊姊日記

買一張大一點的單人床，

放兩個枕頭。

他來了，很溫暖；

他走了，很舒服。

他沒有把尿尿沖掉。

乾脆，

我也……

啊，顏色真好看！

騎了八年的腳踏車，不見了！

我想念她。

這輛1900元的藍色跑車型腳踏車，在八年中，我曾為它更換把手、後輪及一個內胎、一個外胎，加裝活動型車燈及一個自製的透明風車（三個月後被破壞），經過數度調整修改為淑女車SIZE的變速跑車（高度非常適合東方女性身材），她不見了。

我曾經騎著她數度衝下復興南路的地下道，穿越忠孝東路的大街小巷，也曾被夾在新生南路的公車車陣當中……但是現在，在捷運通車之前，她被壞人帶走了！雖然我一直維持她又髒又舊的樣子，像是一個智商80又流涕的小孩，但是，壞人還是來了，看上她，趁我不

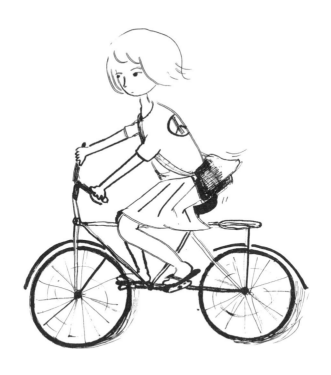

注意時，將她帶走。唉！每天陪我上郵局、租書店、咖啡廳及超級市場的腳踏車，晴天騎、雨天撐傘騎、穿雨衣也騎；穿拖鞋騎、穿高跟鞋也騎；穿長裙就撩起來騎，穿窄裙照樣騎，穿喇叭褲，用橡皮筋綁起來騎；煞車好的時候騎，煞車不好就慢慢騎……她不見了，我想念她，瑣碎又真摯地想念她。

九六年四月十一日陰雨天，
單車失竊一個半月後的下午。

姊姊日記

人家說：「穿絲襪是一種禮貌。」

也說：「化妝是尊重對方。」

原來，這個社會，

不喜歡太真實的東西！

不能看流浪狗的眼睛！

一旦與牠相望，

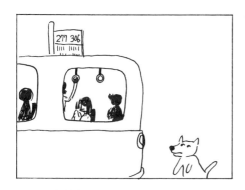

不得不走的自己，

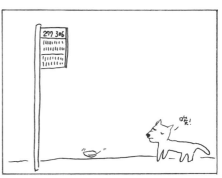

變得非常殘忍⋯⋯

姊姊日記

人太多，只拍到頭髮和眉毛，

不然就是只有一半。

否則就是剛好閉著眼睛！

諸如此類的團體照，合群的我
還是會付錢買下來。

存摺和印章要分開收藏！

小心，別讓小偷同時找到！

所以，就會找到存摺、找不到印章，

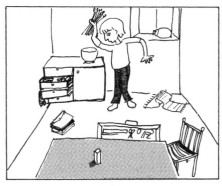

找到印章又忘了存摺放在哪裡！

姊姊日記

工作需要事先計畫，

於是擬定完整的企劃。

但企劃比不上變化，

變化又比不上老闆的一句話！

大部分有想法的人，總是在背後批評
另一些有想法的人；

另一些有想法的人，也不停地在背後
論斷別人的想法。

如果有想法的人面對面，就會用語言
文字產生共同想法，去說那些沒有和
他們面對面的人。

姊姊日記

男朋友，

是一種……

溫暖的，

交通工具。

停電了！

看不清楚企劃書及會議紀錄。

只好，你看我、我看你，

露出愉快的神情！

姊姊日記

塑膠花，是假的，

所以，可以永恆。

我愛你，是真的，

所以，很難永恆。

喜歡和會做菜的男人，

住在一起；

也喜歡和會做愛的男人，

住在一起。

萬一，要坐在測謊機前，

即使是清白的，

也一定會因為太緊張，

可疑！

反應奇怪！

而變成嫌疑犯。

160
150
140
130
120
110

Malinda很會彈鋼琴，真羨慕！

Jil的法語很流利，真敬佩！

Tim很有創意，真厲害！

May很會欣賞別人，變得有點自卑。

姊姊日記

百分之九十九的廣告信函都是垃圾，

卻要麻煩郵差送進信箱。

然後，

才丟到垃圾桶。

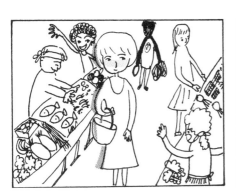

不知如何應對菜販的吆喝，

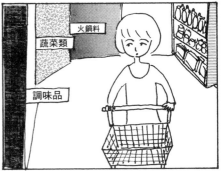

只好上超市，才能慢慢考慮自己要
買什麼。

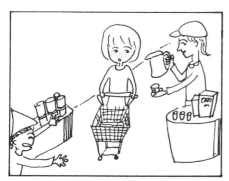

不知如何應對試吃活動的熱情，

只好面無表情地走過，被視為冷漠的
城市人！

姊姊日記

真的非常喜歡可以把笑聲
笑得很誇張的人。

只要他們一開始笑，

旁邊的人，也莫名其妙地，

開心起來！

練習把笑聲笑出聲音來，

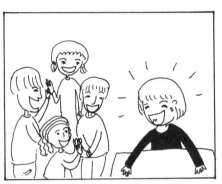

讓大家都能感到愉快。

練習把哭聲哭出聲音來，

讓自己能感到痛快。

姊姊日記

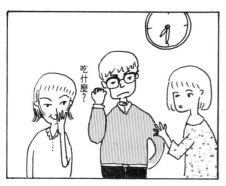

因為不想吃虧，

所以決定前往——

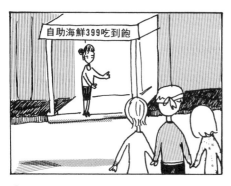

「吃到飽」餐廳，

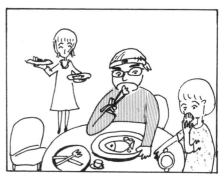

吃到死，才善罷甘休！

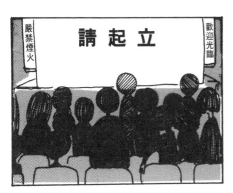

既然是來看電影，就不要唱國歌了吧！

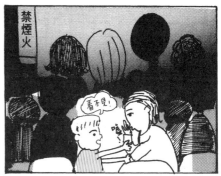

既然國歌影片拍得很好，大家就坐下來看吧！

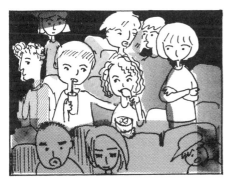

既然要立正唱國歌，就不要啃炸雞、喝可樂吧！

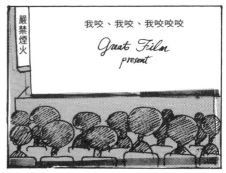

既然接下來要看的是西洋片，唱國歌也沒有什麼意思吧！

姊姊日記

有一天醒來，發現已經遲到了！

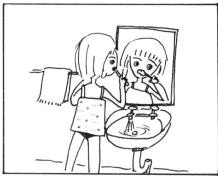

趕快刷牙洗臉穿衣服後，

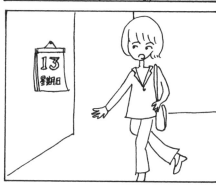

又發現原來是星期天！

啊！這一天是所謂的幸福時光。

和另一個人住在一起最方便的第一件
事，就是——

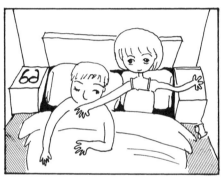

起床後，摸不著自己的眼鏡，

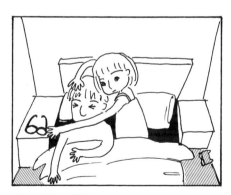

可以借他的眼鏡，

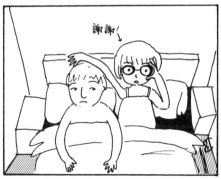

找自己的眼鏡。

閉著眼睛看電影

有一部電影,大家都說很好看,所以就跑去看。

一開始沒,就有人被槍殺、被火燒,然後惡徒
挾持一個單純的家庭,然後就是咬來咬去,
血噴來噴去,斷腿和爛肉在銀幕上掃來掃去……

我想到上個星期突然去世的朋友。
上上星期他還拿漫畫給我,隔了幾天,他的肉體
就在這個世界上消失了。

一個載著靈魂的肉體消失了,朋友們都很捨不得。
肉體雖然短暫可是非常珍貴,而銀幕上卻一直不斷
地演著「破壞肉體」來取悅觀眾,令我非常不舒服。
血肉橫飛的時候我閉著眼睛,不是不敢看,而是如果
張開眼睛我會變成一個「虐待肉體」的共犯!

電影的片名就是那種極其聳動又毫無創意的「ＸＸ追Ｘ令」
,我怎麼會一時不察地去看呢?
那個電影好難看,難看死了,那個導演的名字我
會記住,永遠也不會去看他拍的電影。

5月某天,天氣好.心情差。

姊姊日記

喜歡那個人，

沒辦法表達。

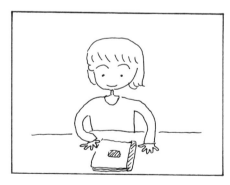

喜歡這本簿子，

一個字也寫不下去。

因為餓，

所以吃；

因為寂寞，

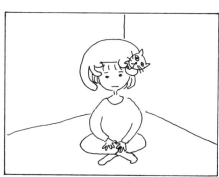

所以愛。

姊姊日記

快！

快回家，

一心只想……

上自己家的廁所。

呼

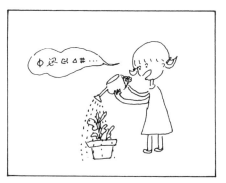

每天要對你養的東西

講話，

他們才會——

長大。

姊姊日記

擁有最好的車子的人，

通常把最精華的位子，

留給

別人。

把舊衣丟進回收站，

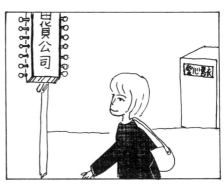

好像是，

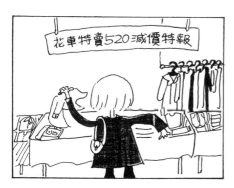

為奢侈找一個，

美德的理由。

姊姊日記

女生的洗手間，

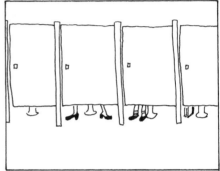

每一間，

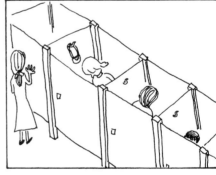

都關著一種，

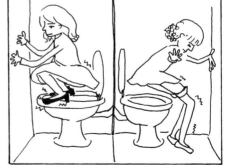

痛苦的姿勢！

坐上計程車，心理要先有準備。

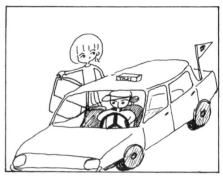

先小心聆聽司機先生聽什麼電台，

再決定用什麼語言，

告訴他，要去哪裡！

姊姊日記

認為自己沒有必要對機器說話，

嗶一聲之後⋯⋯

就把電話掛了⋯⋯

用答錄機，

來保護自己——

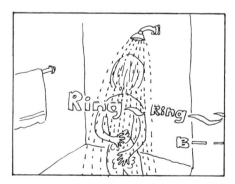

回家後能擁有

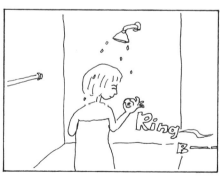

完整時間的權利。

又 COOL 又ㄉㄧㄠ

我有一些朋友,在耳朵上鑽一整排的洞,也有一、二個朋友的朋友在鼻子上掛鉤鉤,對於生活在台北大都市的我,諸如這一類風格的表現,我也算見過世面。

但是,一到倫敦,這種鑽洞的風氣,真是令我嘆為觀止!在馬路上,迎面而來的,有在眉骨上套圈圈的;在嘴唇上打洞的;在鼻子和耳朵掛鉤鉤,鉤鉤之間有鍊子相連;以 〈見圖一〉 〈見圖二〉 〈見圖三〉 及肚臍眼掛銀環、搭配刺青者亦有之!聽同學說,還有在舌尖打洞,套上鍊子與鼻環相扣…… 〈見圖四〉

(與打洞族正面相迎,我當然力持穩定、表情冷靜,無論他的洞打在什麼驚人的位置!)

雖然那些洞是在那些人的身上,但是,一旦我看到他們的洞,我的臉上(或肚臍)會在相同的位置產生「想像性疼痛」,就好像自己也鑽了洞一樣。有時看嘴唇鑽洞的人在吃東西,還會感覺自己的嘴唇發炎了。

但是,我的另外一個朋友說:「妳為什麼會覺得痛呢?」她認為我的感受是錯的。

「他們覺得這樣很ㄉㄧㄠ,妳應該感受的是這一部分!」她建議。

「嗯!有道理」後來,我走在倫敦的市中心,即使沒有鑽洞,我也和他們一樣,表現出又 COOL 又ㄉㄧㄠ的樣子。

P.S.房東的10歲女兒Layla在聽完我的描述後,提醒我,別忘了,還有在ㄋㄟㄋㄟ上釘環釦的!

又疼痛的城市

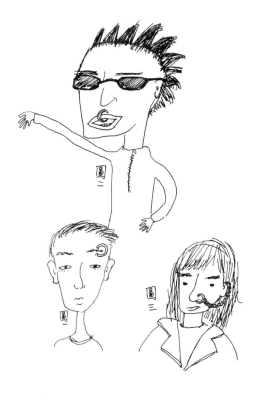

姊姊日記

天氣很好的那一天，

雜草亂長也漂亮；

心情很好的那一天，

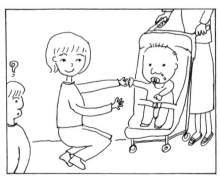

小孩很醜也可愛！

每天都在一起，實在捨不得。

但，無法繼續相處……

只好換一個新的對象，

重新地互相折磨下去。

姊姊日記

母親節和母親一同看電視，

難免……

令母女都坐立不安！

妹妹比姊姊高，媽媽比孩子矮。

姊姊喜歡媽媽的老衣服，

妹妹常穿姊姊的舊外套，

媽媽撿孩子的破T恤。

姊姊日記

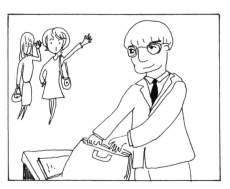

下班後，

要回家，

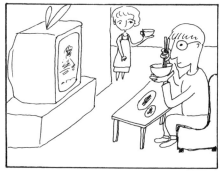

陪電視吃飯。

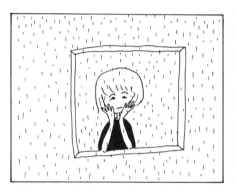

下雨天會影響心情……

……

……

流眼淚會影響愛情。

姊姊日記

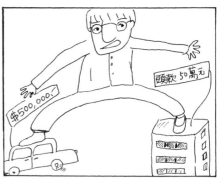

應該先買車子還是房子？

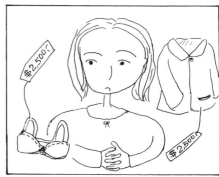

應該先買胸罩還是外套？

應該先買卡片還是便當？

每天都在考慮價值和價錢的問題。

廣告教導人們，

把每一個重要的節日

變成——

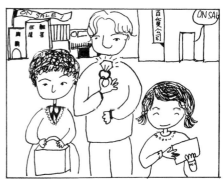

必要的消費。

姊姊日記

在很多人的眼睛裡，

我看到——

我自己，

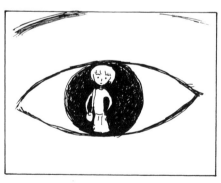

是一個很渺小很渺小的人。

去哪裡才好呢？

不想去上班、不想找朋友，

不想去玩、不想回家，

去哪裡才好呢？

我又要搬家了。我在想，我是否曾經被詛咒？
不能在同一地停留太久？

　　小時候搬家的次數就比同班同學多，出外唸書
的青少年時期，搬住處的次數亦不比同期學生少，
直到現在平均一年一次的搬家經驗，確實找不到可
相比擬的對手了。每次搬家的原因都有非搬不可的
理由，比如有一年住淡水，才住三個月，就遭兩次
電線走火和一次浴室水管破裂，水滲透到臥室的麻
煩狀況；有一年在興隆路，房子炎熱得可以在地板
上煎荷包蛋；有一年在晉江街，冷不防地在半夜，
整個天花板破裂，雨水轟然直下；最離譜的是前
年，七個颱風颳走三次屋頂，房東照算房租；今
年，則是賀伯颱風淹沒了我賴以維生的榻榻米（我
畫漫畫、喝茶、睡午覺、靜坐、運動、招待客人的
地方），傷心之餘，再度接受搬家的考驗。

才剛從倫敦搬回兩箱大行李，就馬上要打包搬家。在一星期的奔波後，終於在大雨滂沱的夜裡，找到一間還可以的二樓公寓，搬家的日期在東躲西閃地避開農曆鬼月的陰影下，又不小心撞上黑色十三號星期五，High的截稿日期也湊和著攪亂我苦悶的情緒，所以，這一期的稿子不是生就是死，想不出什麼好快樂的事！到底這二樓公寓可以住多久呢？我被詛咒的變動的人生，何時會結束呢？我的朋友們必須不斷地用立可白塗改我留給她們的電話號碼，那一頁已經變成厚厚的一頁，慘不忍睹，又高高凸起，破壞了她們整齊乾淨的電話簿！搬好家之後，我又得打電話告訴朋友，我的名字下由立可白形成的白色腫瘤要麻煩再塗改一次了！

姊姊日記

看到別人很難過地流眼淚，

雖然不干己事，

也忍不住……

跟著哭了起來。

感冒分三種：

一種是幸運的，

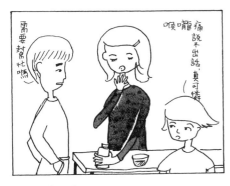

一種是幸福的，

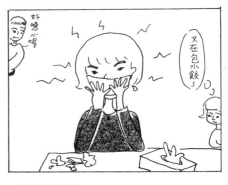

一種是不幸的。

姊姊日記

每一個珍貴的片刻，

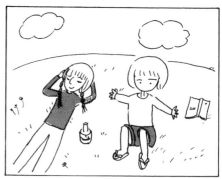

和……

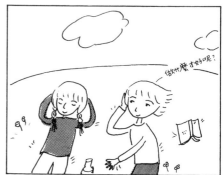

每一個茫然的片刻，

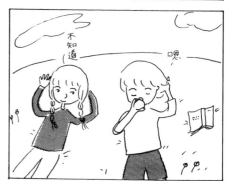

經常並存著。

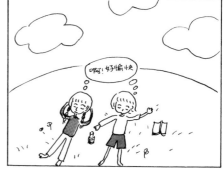

有一天，你會和他……

在這個地球上見面。

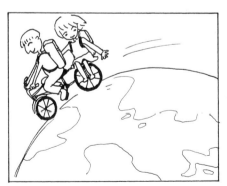

見面的時間有時候很長，

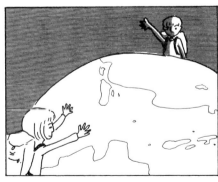

有時候很短。

姊姊日記

每次，都不好意思看……

也不好意思經過……

到底，

是誰該不好意思呢？

有人喜歡秀出這個，

有人喜歡秀出那個。

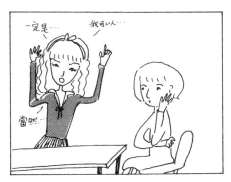

和喜歡秀來秀去的人相處，

總是令人坐立難安。

很難集中注意力聽他說話，

嗯⋯⋯

有點尷尬⋯⋯

嘖⋯嘖

除了暗示以外，

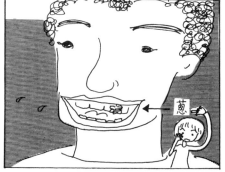

蔥

要如何告訴他呢？

姊姊日記

環境改變了，

心也會改變；

對象改變了，

自己也跟著改變。

姊姊日記

我是真心的。

我是真心的。

我是真心的。

我是，真心的……

很想說，

卻又說不出口……

要很長的時間才能鼓起勇氣，

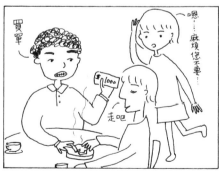

「……」

　　今年的影展，幾乎都沒去看，因為已經乖乖去上班了，不過也因為從長春戲院搬到另一家戲院，陌生遙遠的地點，不方便蹺班出去，而減低了熱情。沒有看電影的冬天，就像沒有談戀愛的青春，很遺憾，很無趣！沒有看電視，也不看電視了！入冬的台灣變得血腥可怕，用刀用槍強迫人驚恐地死亡的事件一件件地發生，坐在電視機前，即使是平安的人，也有一種即將末日的恐慌感。家裡的信箱，每天都有成堆的房屋仲介廣告，整個社會要年輕人相信「買房子等於得到幸福」，理所當然地每一個人都花一生的努力去信仰這個理論。

冬天第一道冷鋒來的時候，我馬上買了一台電暖
器，它是我冬天的新寵物，在所有事情都無法成
就，所有問題都無法解決的今天，電暖器暖烘烘的
空氣是唯一立即可以得到的幸福。

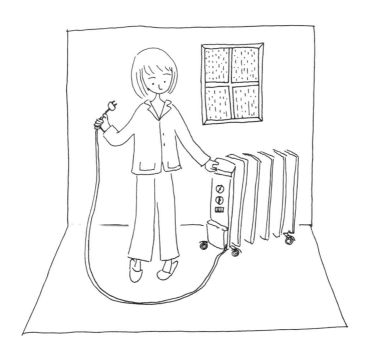

姊姊日記

太熱了，去吹冷氣。

肚子餓，去試吃；

想尿尿，去上廁所；

百貨公司，很好！

如果洗澡可以看見天空，

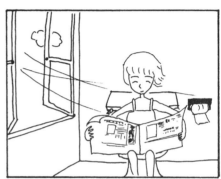

上廁所可以吹著微風，

這一定是所謂的……

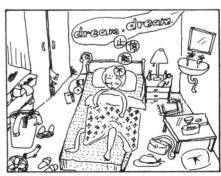

幸福！

姊姊日記

已經超過三十歲了，

下定決心，

每天早晚一定要——

搽乳液。

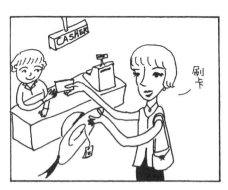

認真的女人，

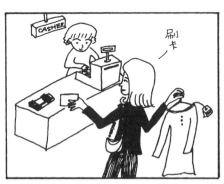

常常忘記自己……

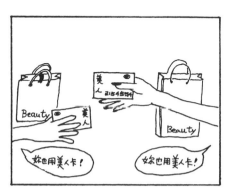

認真刷卡的女人，

最漂亮！

姊姊日記

有些人很爛！

端著架子，

很臭，

卻活著！

害怕死。

死了，

很臭，

然後爛掉……

姊姊日記

女∴「人的一生到底是⋯⋯」

男∴「太晚了！」

男∴「到床上去討論吧！」

女∴「人的一生到底是⋯⋯」

到底這一生是要……

做些什麼？

總不能就這樣下去……

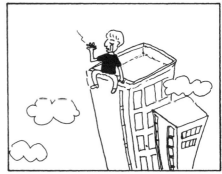

姊姊日記

世界有多大？

要

走出去，

才知道。

人的一生，

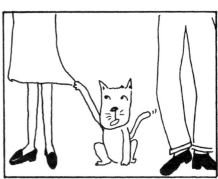

不需要做些什麼。

只要記得吃，

懂得玩，就很棒了！

姊姊日記

有時候她是他的道具，

快一點！

有時候他是她的工具，

互相利用，

和平共處。

愛情是兩個人的事。

為什麼?

為什麼?

大家都感興趣!?

姊姊日記

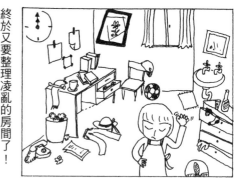

終於又要整理凌亂的房間了！

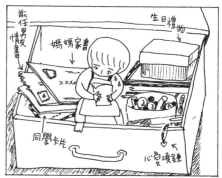

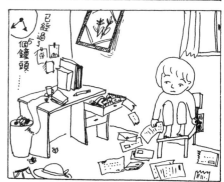

因為是老阿嬤顧店，

不忍心……

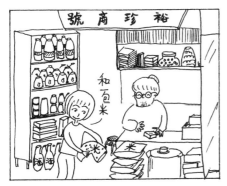

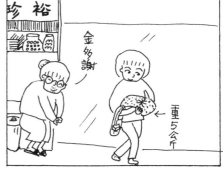

讓她失望……

姊姊日記

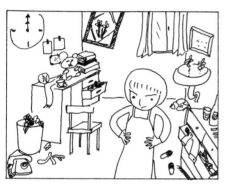

終於又要整理凌亂的房間了……

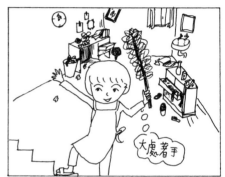

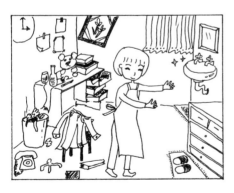

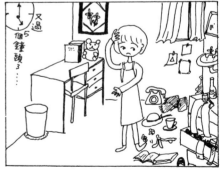

不論是大姑媽來了、

還是好朋友，

女生每個月總有幾天，

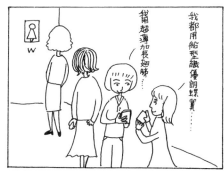

得費心地招待她們。

姊姊日記

殘障者專用道，

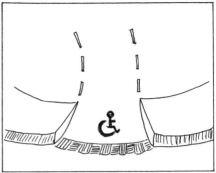

是腳踏車的方便道、

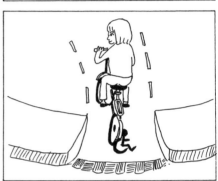

是停機車的輔助道、

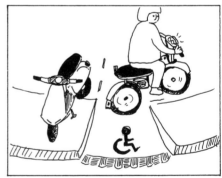

殘障者很少用到！

月亮很美麗，

人很忙碌，

電視很絢麗，

人很盲目！

姊姊日記

讓腳在天空跳舞，

心下沉……

讓眼睛所見的一切相反，

頭腦清楚！

當著大家的面一直講自己的意見，

不停地、不停地講……

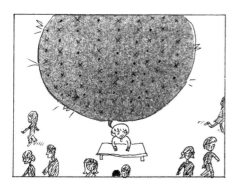

……結束後，

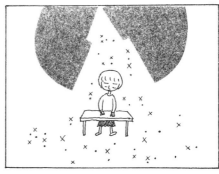

感到非常空虛。

姊姊日記

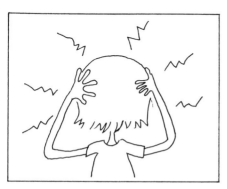

頭裡面有太多東西，

就睡不著。

生活裡有太多事情，

心轉個不停……

黑眼圈逐日擴張，

日記漸漸乾枯，

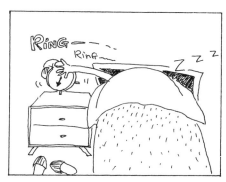

目標從未達成，

一年又過一年⋯⋯

姊姊日記

愛一個人……

很難三十年不變！

我恨你

你變了

為了一幢房子，

可以三十年天天為它奮鬥！

房屋貸款契約

對單純樸實的東西，

很著迷；

對複雜矛盾的東西，

很同情。

姊姊日記

每天都在練習……

如何辨別……

真？

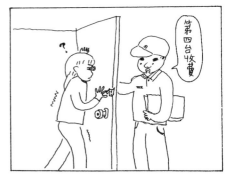

偽？

在音樂錄影帶美麗的包裝下，

誰看得清楚，

是真、是假？

姊姊日記

希望有人約我出去……

不如帶自己去玩，

可能會找到幸運！

看到狗在馬路中央

睡午覺，

覺得世界如此的——

和平。

姊姊日記

為了自由，

他一定要有一個自己的房間；

為了讓他自由，

我發現一個更大的世界！

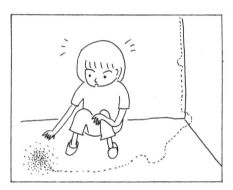

看到螞蟻，

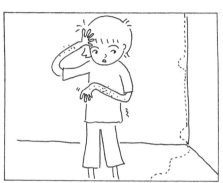

全身都癢起來；

看到手指頭，

全身也會癢起來！

姊姊日記

Memo No. —————
Date / / /

姊姊日記

姊姊日記

姊姊日記

姊姊日記

國家圖書館出版品預行編目資料

姊姊日記 / 徐玫怡. ——二版——臺
北市：大田，民107.03
面；公分 . ——（視覺系；032）
ISBN 978-986-179-520-1（平裝）

947.41 106025482

視覺系 032

姊姊日記

作　　　者 | 徐玫怡
出　版　者 | 大田出版有限公司
台北市10445 中山北路二段26 巷2 號2 樓
E - m a i l | titan3@ms22.hinet.net http：//www.titan3.com.tw
編輯部專線 |（02）2562-1383 傳真：（02）2581-8761
【如果您對本書或本出版公司有任何意見，歡迎來電】

總　編　輯 | 莊培園
副總編輯 | 蔡鳳儀　執行編輯：陳顗如
行 銷 企 劃 | 古家瑄/ 董芸
校　　　對 | 黃薇霓
排　　　版 | 陳柔含
初　　　版 | 1997 年08 月07 日
二 版 一 刷 | 2018 年03 月01 日 定價：250 元
國 際 書 碼 | ISBN 978-986-179-520-1 /CIP: 947.41/106025482

總 經 銷 | 知己圖書股份有限公司
台　　　北 | 106 台北市辛亥路一段30號9樓
　　　　　　TEL（02）23672044 / 23672047　FAX：（02）23635741
台　　　中 | 台中市407 工業30 路1 號
　　　　　　TEL（04）23595819　FAX：（04）23595493
E - m a i l | service@morningstar.com.tw
網 路 書 店 | http://www.morningstar.com.tw
讀 者 專 線 | 04-23595819#230
郵 政 劃 撥 | 15060393（知己圖書股份有限公司）
印　　　刷 | 上好印刷股份有限公司

**意想不到的驚喜小禮
等著你！**

只要在回函卡背面留下正確的姓名、
E-mail和聯絡地址，並寄回大出出版社，
就有機會得到意想不到的驚喜小禮！
得獎名單每雙月10日，
將公布於大田出版粉絲專頁、
「編輯病」部落格，
請密切注意！

編輯病部落格

大田出版

■■ 大田出版 讀者回函

姓　　名：_____

性　　別：□男 □女

生　　日：西元_____年_____月_____日

聯絡電話：_____

E-mail：_____

聯絡地址：_____

教育程度：□國小 □國中 □高中職 □五專 □大專院校 □大學 □碩士 □博士

職　　業：□學生 □軍公教 □服務業 □金融業 □傳播業 □製造業
　　　　　□自由業 □農漁牧 □家管□退休 □業務 □ SOHO 族
　　　　　□其他 _____

本書書名：0706032 姊姊日記_____

你從哪裡得知本書消息？

□實體書店 _____ □網路書店 _____ □大田 FB 粉絲專頁
□大田電子報 或編輯病部落格 □朋友推薦 □雜誌 □報紙 □喜歡的作家推薦

當初是被本書的什麼部分吸引？

□價格便宜 □內容 □喜歡本書作者 □贈品 □包裝 □設計 □文案
□其他 _____

閱讀嗜好或興趣

□文學 / 小說 □社科 / 史哲 □健康 / 醫療 □科普 □自然 □寵物 □旅遊
□生活 / 娛樂 □心理 / 勵志 □宗教 / 命理 □設計 / 生活雜藝 □財經 / 商管
□語言 / 學習 □親子 / 童書 □圖文 / 插畫 □兩性 / 情慾
□其他 _____

請寫下對本書的建議：